Mandala

아름다운 우리 명절

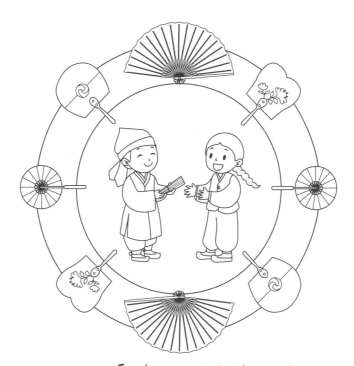

우리 조상들은 해마다 일정한 날이 되면

독특한 방식으로 그날을 즐기고 기념했어요.

그런 날을 명절이라고 하지요.

우리나라의 명절에는 무엇이 있을까요?

만다라를 색칠하며 알아보아요.

루덴스

음력 1월 1일은 우리나라에서 가장 큰 명절인 **설날**이에요.

새해의 첫날이므로 몸과 마음을 깨끗이 하고 설날을 맞아요.

아침에는 술, 과일, 말린 고기나 생선, 식혜 등

여러 가지 음식을 차려 놓고 조상에게 제사를 지내는데,

이를 **차례**라고 해요.

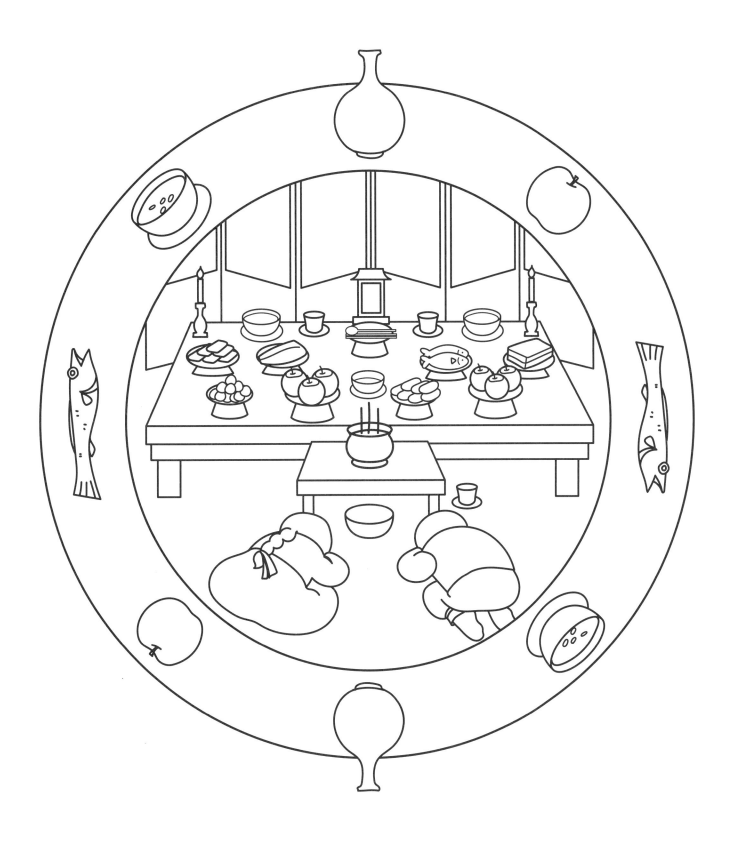

설날에 입는 옷을 **설빔**이라고 해요.

여자아이들은 주로 알록달록한 색동저고리를 입지요.

설날이 되면 아이들은 설빔을 입고

어른들에게 절을 하며 인사를 하는데 이를 **세배**라고 해요.

설날에 세배를 하면 어른들에게 세뱃돈을 받을 수 있답니다.

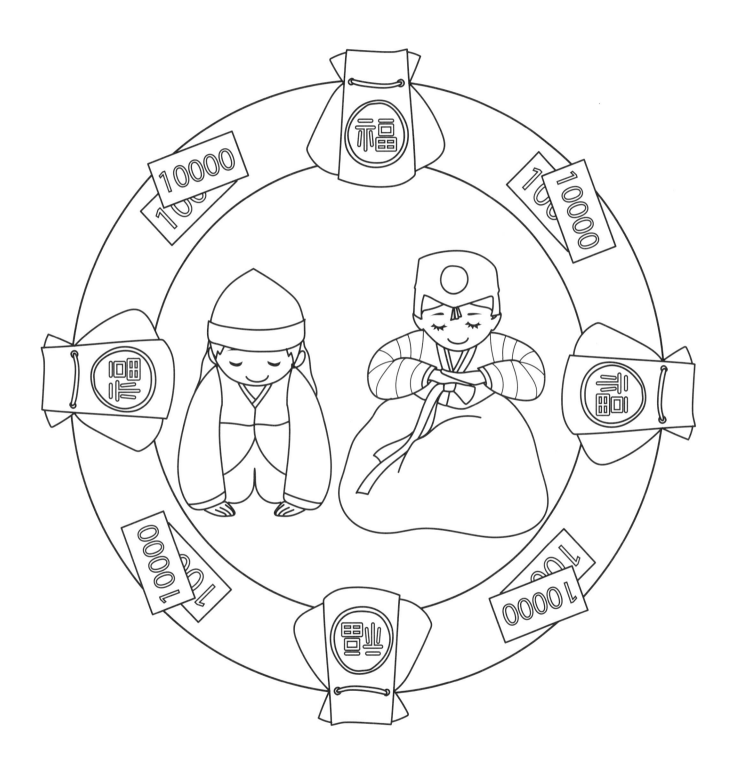

아름다운 우리 명절
설날

설날에는 무엇을 하며 놀까요?

연날리기와 **널뛰기**를 해요.

새해에 연을 날리면 그 해의 나쁜 운을 멀리 쫓아 버린다고 해요.

널뛰기는 긴 널빤지의 중간을 괴어 놓고,

양쪽 끝에 한 사람씩 올라서서 번갈아 뛰어 오르는 놀이예요.

새해에 널뛰기를 하면 발에 무좀이 걸리지 않는다고 해요.

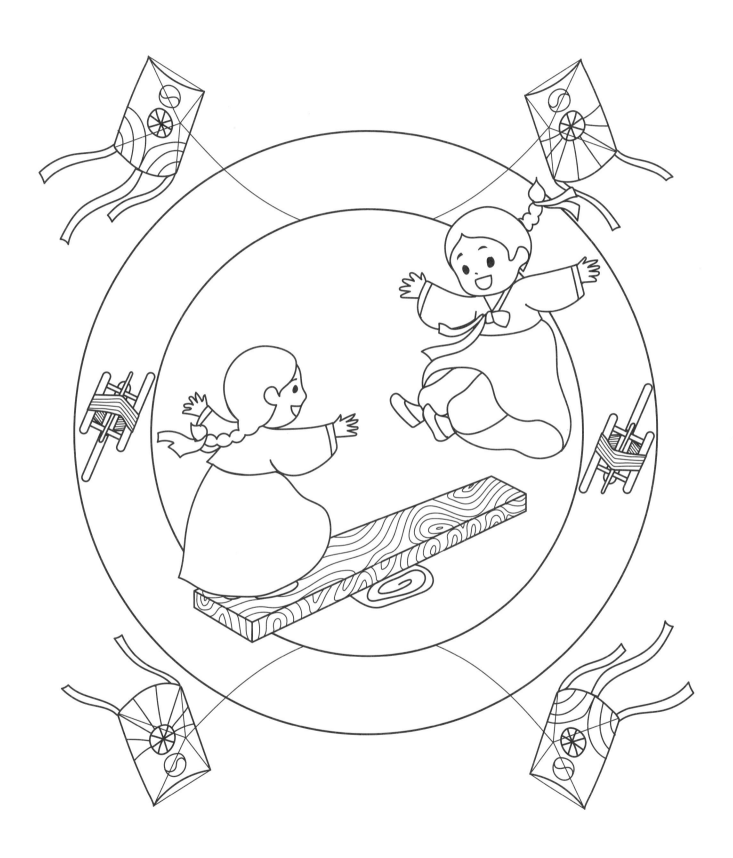

설에 **윷놀이**도 해 볼까요?

윷놀이는 윷을 던져 나온 결과에 따라

놀이판의 말을 움직여 승부를 겨루는 놀이예요.

윷은 작고 둥근 통나무 두 개를 반씩 쪼개어 네 쪽으로 만든 것인데,

윷을 던졌을 때 윷짝이 젖혀지고 엎어진 개수에 따라

도, 개, 걸, 윷, 모로 나뉘어요.

도는 돼지, 개는 개, 걸은 양, 윷은 소, 모는 말을 나타낸다고 해요.

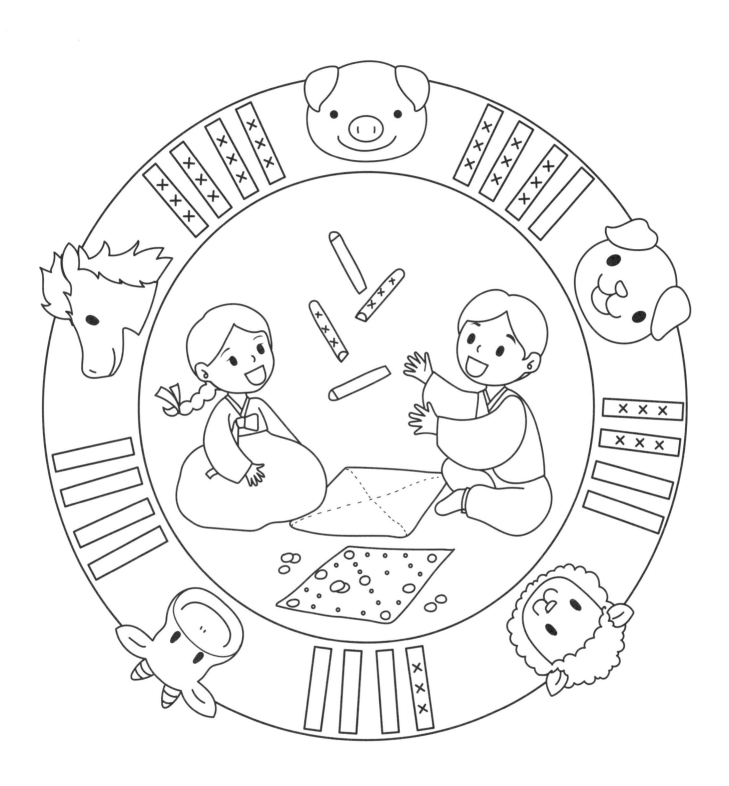

설날에는 어떤 음식을 먹을까요?

가래떡을 넣어 끓인 **떡국**을 먹어요.

설날에 떡국을 먹으면 나이를 한 살 더 먹는다고 해요.

여러분은 떡국을 몇 그릇이나 먹었나요?

떡국 외에도 빈대떡, 강정, 식혜 등 맛있는 음식을 많이 먹어요.

설날에 먹는 음식을 세찬이라고 해요.

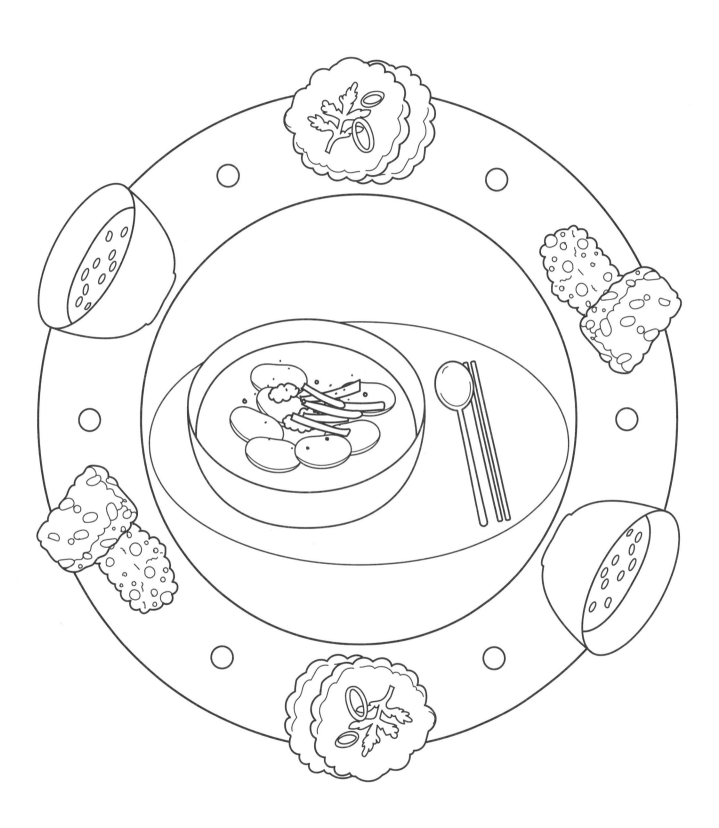

설날 이른 아침에는 조리를 사서 벽에 걸어 두는데,

이것을 **복조리**라고 해요.

조리는 쌀을 이는 데에 쓰는 **도구**로

그 해의 복을 조리로 일어 얻는다는 뜻에서 걸어 놓는다고 해요.

또 어린이에게는 복을 비는 뜻으로 **복주머니**를

옷고름에 매어 주어요.

복주머니 안에는 쌀, 깨, 조, 팥 따위의 곡식이 들어 있지요.

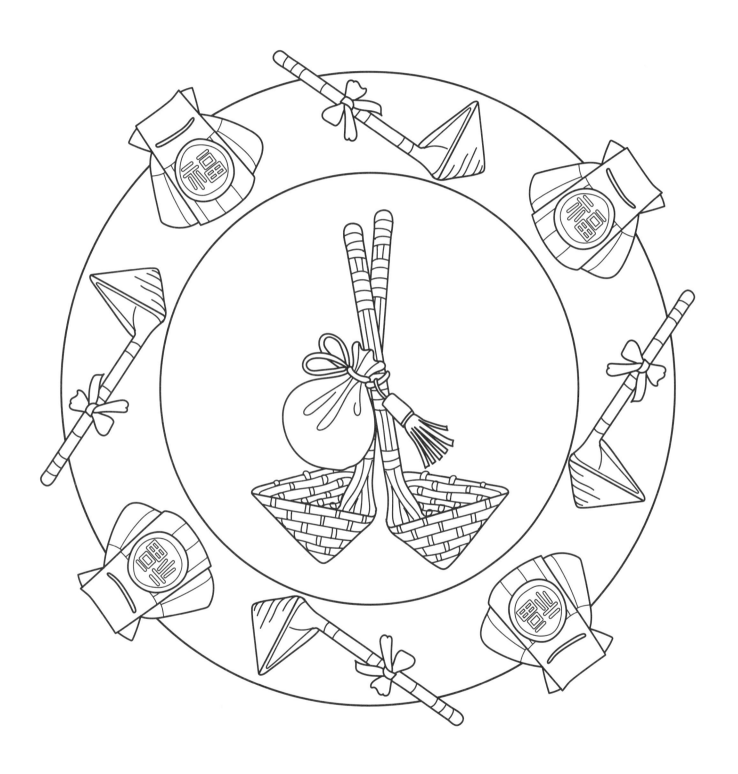

아름다운 우리 명절
대보름날

음력 1월 15일은 **대보름날**이에요.

새해에 첫 보름달이 뜨는 날이지요.

대보름날 아침이 되면 **부럼**을 깨물어요.

부럼이란 밤, 호두, 잣, 은행 등

대보름날 깨물어 먹는 딱딱한 열매를 말해요.

대보름날 부럼을 딱 깨물면 한 해 동안

피부에 부스럼이 생기지 않는다고 해요.

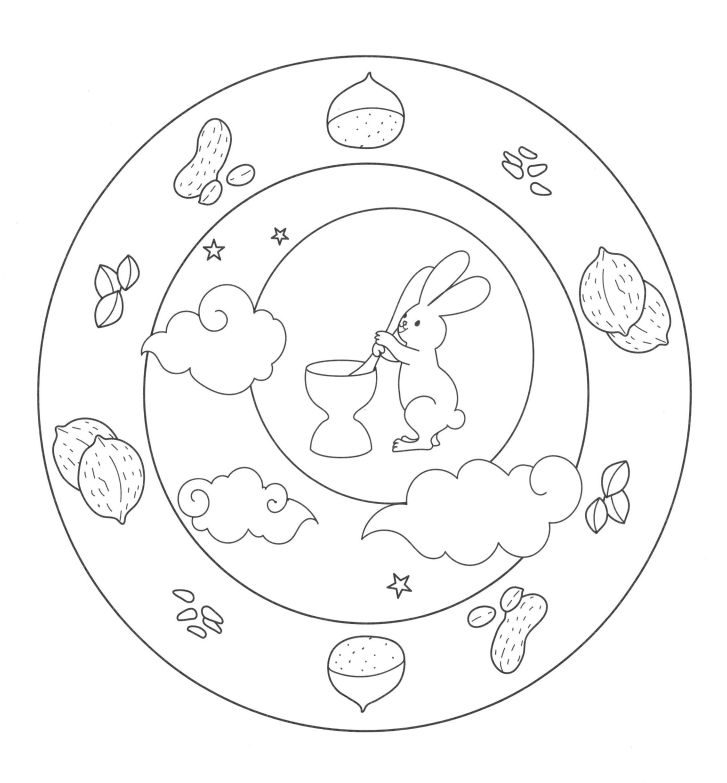

대보름날에는 **오곡밥**과 **약밥**을 먹어요.

오곡밥은 찹쌀에 기장, 찰수수, 콩, 팥 등의

다섯 가지 곡식을 섞어 지은 밥이에요.

대추와 밤을 넣어 맛을 내기도 하지요.

약밥은 찹쌀을 물에 불리어 시루에 찐 뒤에

꿀, 대추, 간장, 기름, 밤 등을 넣고

다시 시루에 찐 밥이에요.

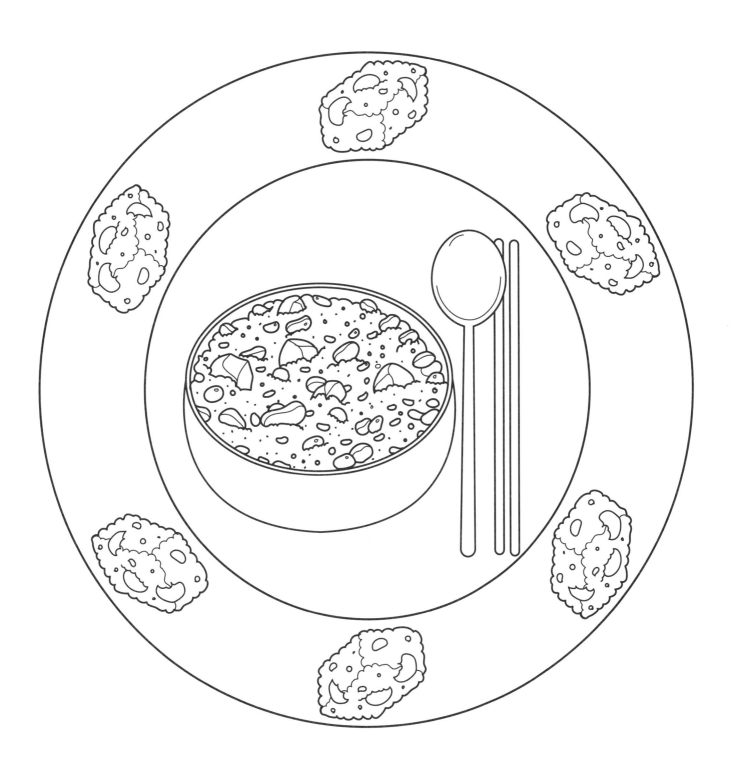

또 대보름날에는 **귀밝이술**을 마셔요.

귀밝이술이란 대보름날 아침에 마시는 데우지 않은 찬 술을 말해요.

이 술을 마시면 귀가 밝아지고 귓병이 생기지 않으며

한 해 동안 좋은 소식을 듣게 된다고 해요.

또 **묵은 나물**을 삶아서 무치거나 볶아 나물 반찬을 만들어 먹는데,

그러면 여름에 더위를 타지 않는다고 해요.

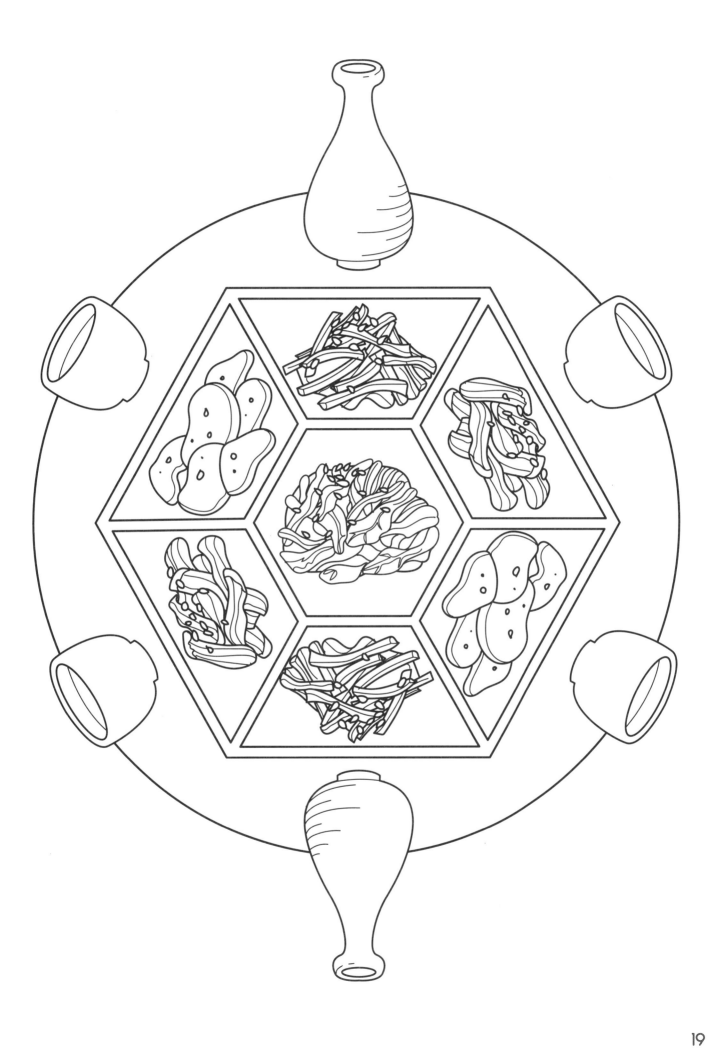

대보름날에는 **지신밟기**를 해요.

지신밟기는 마을 사람들이 **농악대**를 앞세우고

집집마다 돌아다니며 땅을 다스리는 신을 달래는 민속놀이예요.

농악대가 북, 장구, 소고, 꽹과리 등의 악기를 연주하며

노래하고 춤을 추면, 집주인은 음식이나 곡식, **돈**을 내주어

이들을 대접하지요.

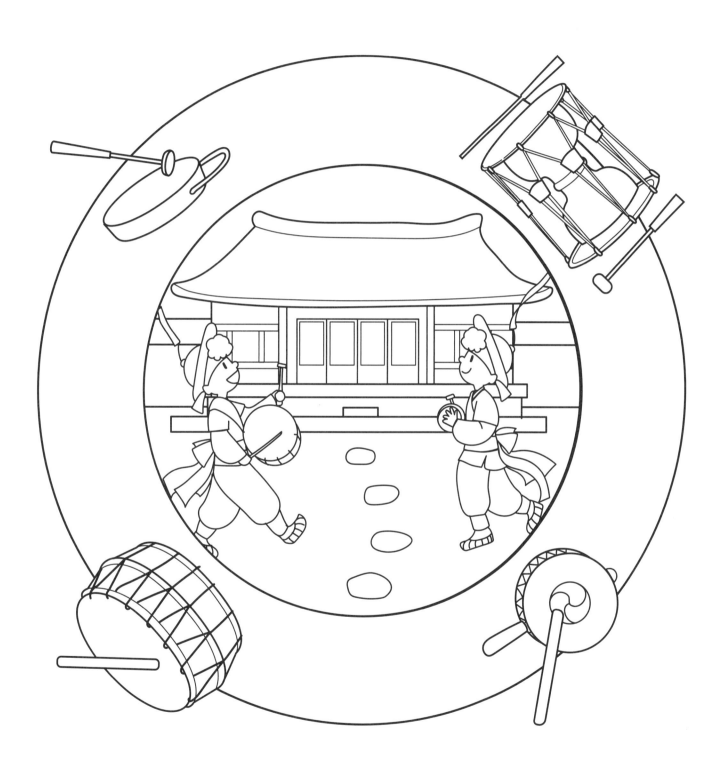

대보름날에는 **쥐불놀이도** 해요.

쥐불놀이는 논둑이나 밭둑에 불을 붙이고 돌아다니며 노는 놀이예요.

아이들은 기다란 막대기나 줄에 불을 달고 빙빙 돌리며 놀기도 하지요.

그러면 전염병을 옮기는 들쥐가 사는 쥐구멍,

나쁜 벌레가 알을 낳아 놓은 잡초 등을 태워

농사에 도움이 된다고 해요.

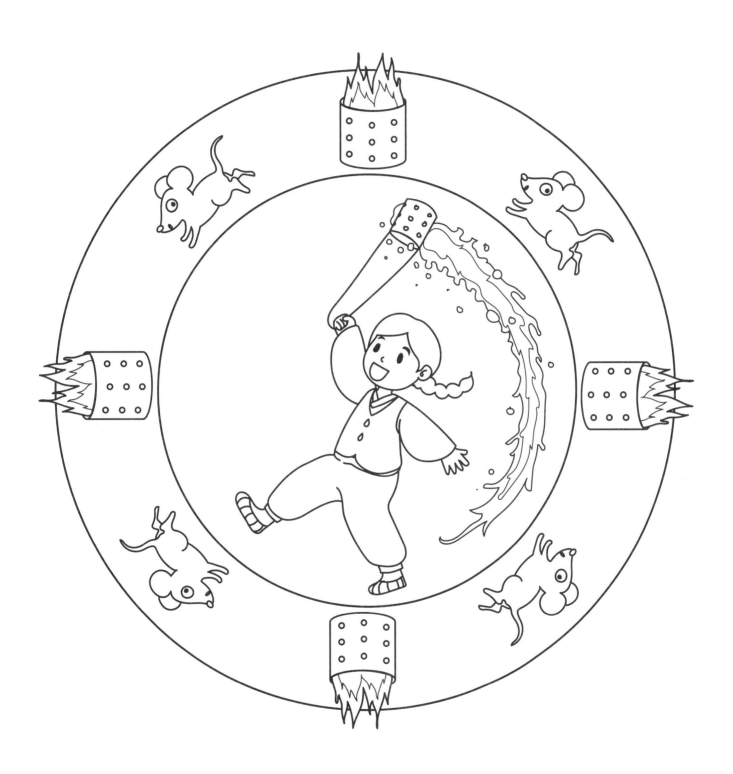

대보름날에는 **달집태우기**도 해요.

달집태우기는 달이 떠오를 때에 달집에 불을 지르며 노는 놀이예요.

달집은 짚이나 솔잎, 나무를 쌓아서 만드는데,

달집이 훨훨 잘 타야지만 마을에 나쁜 일이 없고

농사가 잘 된다고 해요.

불꽃이 피어오르면 사람들은 주위를 돌며 불이 꺼질 때까지

신나게 악기를 연주하고 춤을 추며 놀아요.

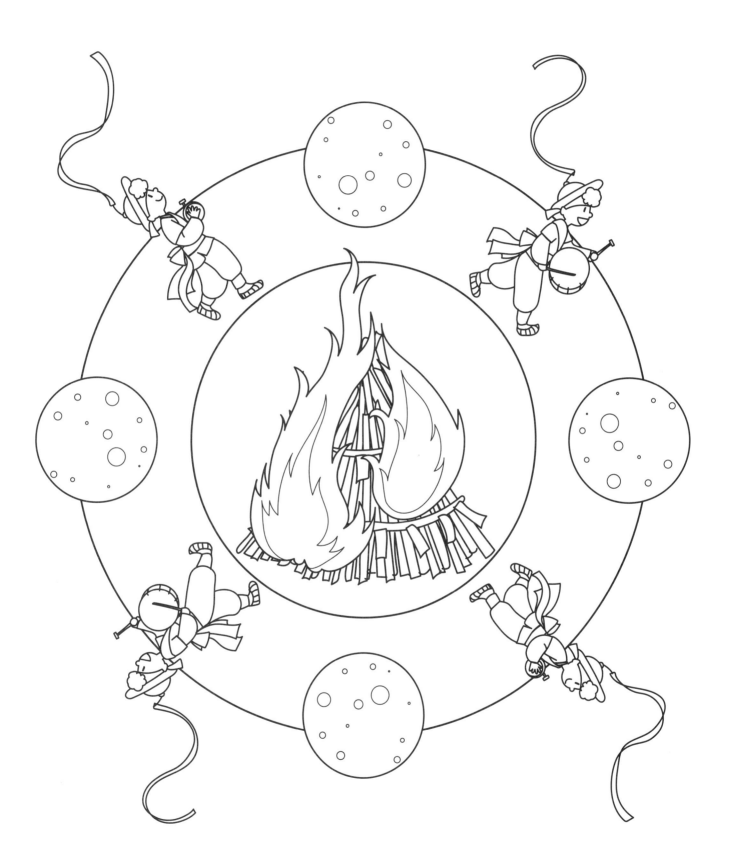

아름다운 우리 명절
한식

동지로부터 105일째 되는 날을 **한식**이라고 해요.

4월 5일이나 6일쯤이 되지요.

한식날에는 불을 사용하지 않고 **찬 음식**을 먹어요.

또 조상의 산소를 찾아 **제사**를 지내고 묘를 돌보기도 하지요.

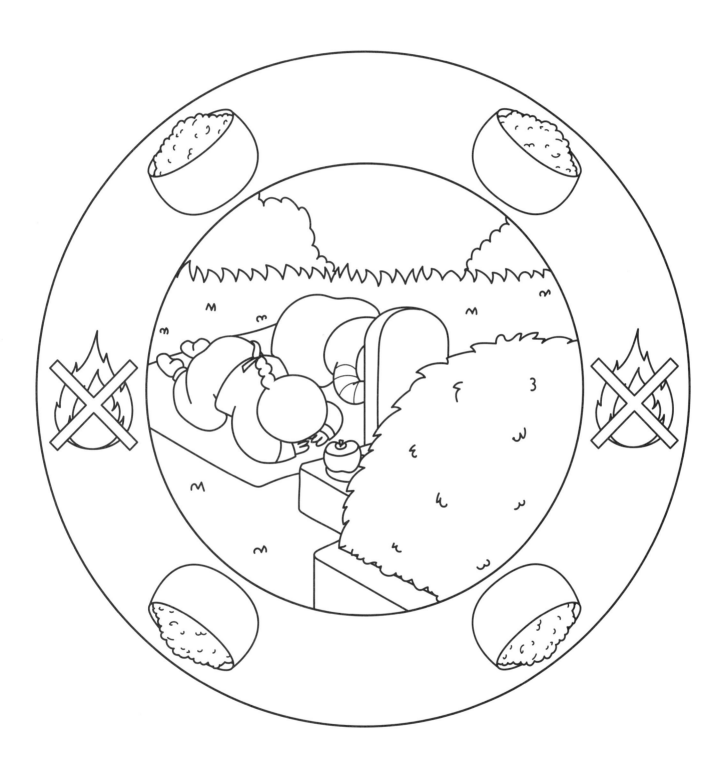

음력 5월 5일은 **단오**예요.

단옷날, 여자들은 창포물로 머리를 감아요.

창포물은 창포의 잎과 뿌리를 우려낸 물이에요.

또 창포 뿌리를 깎아 비녀를 만들어 머리에 꽂았어요.

그러면 나쁜 운을 물리치고,

여름 동안 더위를 먹지 않고 건강하게 지낼 수 있다고 믿었지요.

창포물에 머리를 감고, 새 옷을 입고
창포비녀로 치장하는 것을 단오장 또는 단오빔이라고 해요.

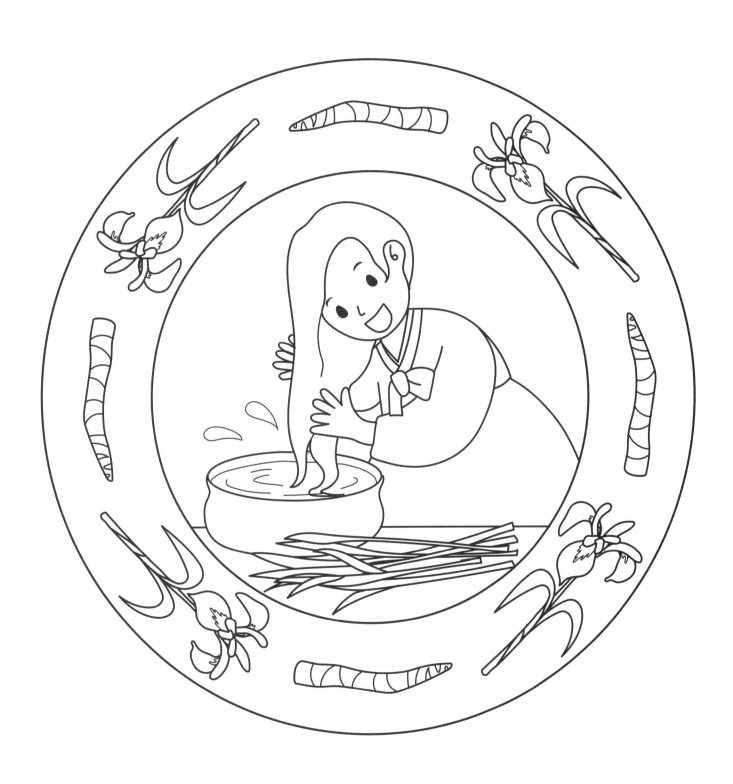

단옷날에는 선물로 부채를 주고받았는데

이를 **단오선** 또는 **단오부채**라고 해요.

단오 부채는 여러 가지 모양이 있어요.

우리도 부채를 만들어 친구에게 선물해 볼까요?

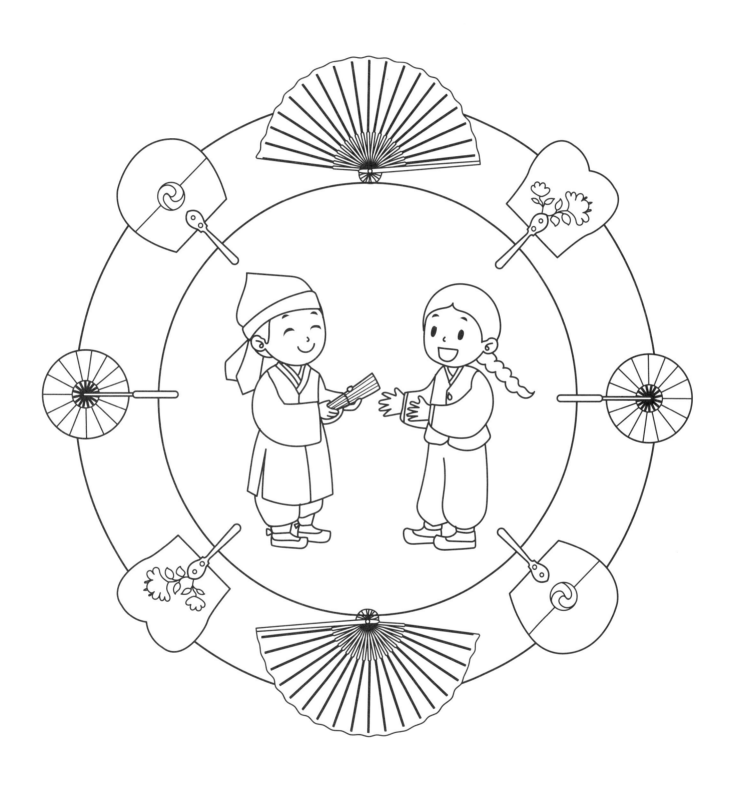

흔들흔들 그네를 타 본 적이 있나요?

단옷날이 되면 여자들은 치마를 펄럭이며 **그네**를 타고 놀았어요.

남자들은 넓은 마당에서 **씨름**을 했지요.

씨름은 두 사람이 샅바를 잡고 힘과 재주를 부리어

상대방을 먼저 넘어뜨리는 것으로 승부를 겨루는 운동이에요.

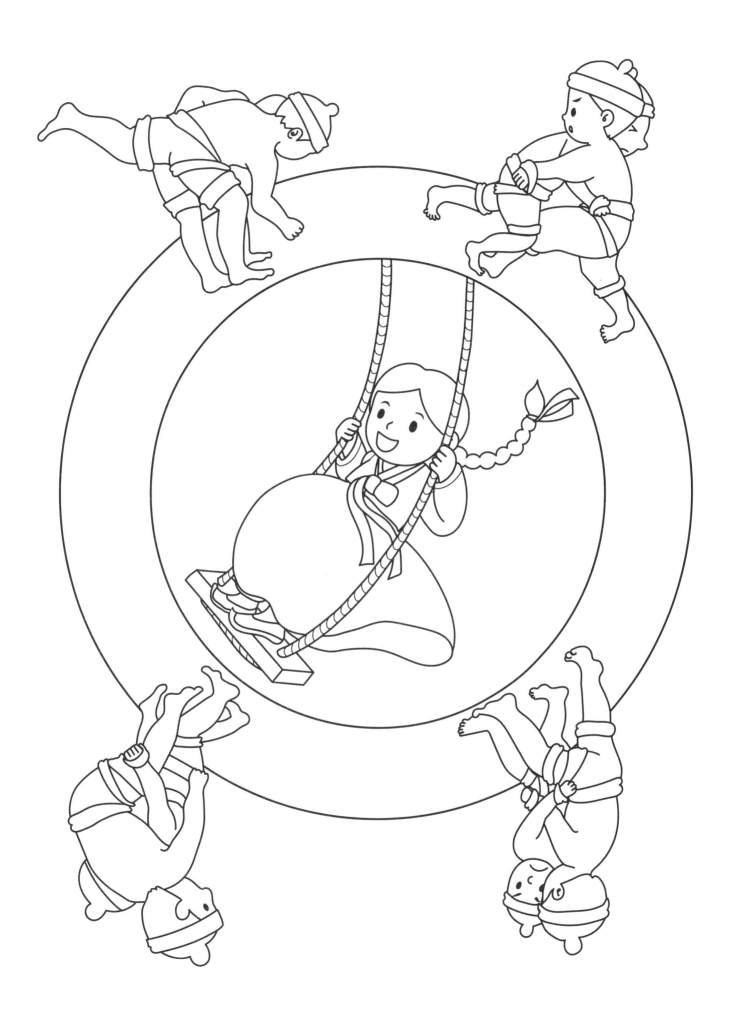

단옷날에는 무엇을 먹을까요?

단오떡과 **앵두화채** 등을 먹어요.

단오떡은 쌀가루에 수리취의 잎을 넣어 둥글게 만든 떡이에요.

수리취떡이라고도 하지요.

앵두화채는 앵두의 씨를 빼고 꿀에 재었다가

꿀물이나 오미자 국물에 넣은 화채예요.

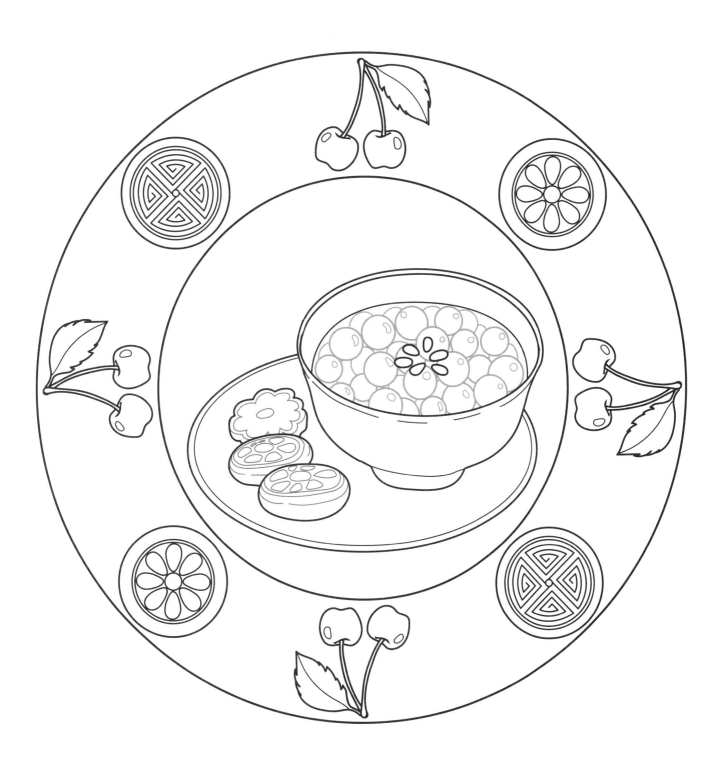

단옷날 황해도 봉산에서는 **봉산 탈춤**을 추며 놀았어요.

여러 가지 탈을 쓰고 연극을 하며 춤을 추는데,

사자춤이 특히 유명해요.

우리도 탈을 쓰고 덩실덩실 춤을 춰 볼까요?

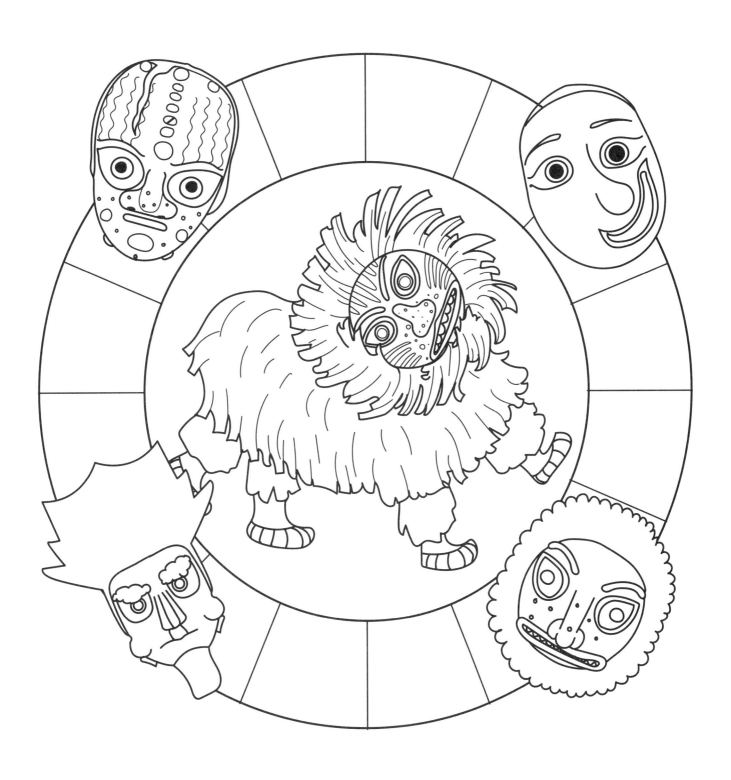

음력 8월 15일은 **추석**이에요.

한가위라고도 부르지요.

여름처럼 덥지도 않고 겨울처럼 춥지도 않아서

'더도 말고 덜도 말고 한가위만큼만'이라는 말도 있답니다.

밤에 달이 뜨면 여자들은 밖으로 나와 **강강술래**를 해요.

강강술래는 여러 사람이 함께 손을 잡고 빙빙 돌면서

춤을 추고 노래를 부르는 놀이예요.

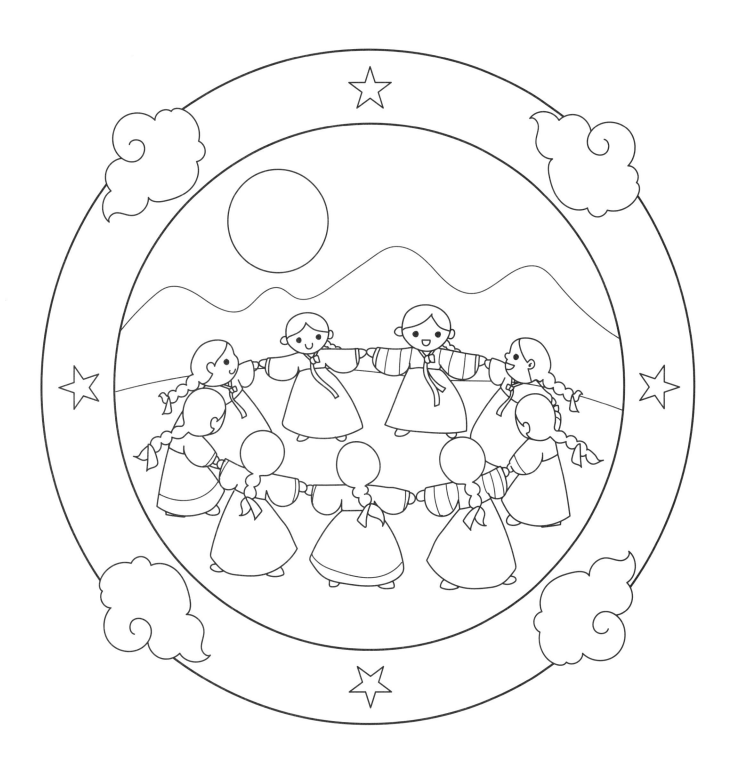

추석 전날에는 가족들이 한자리에 모여

밝은 달을 보면서 **송편**을 빚어요.

송편은 멥쌀가루를 반죽하여 반달 모양으로 빚은 다음,

솔잎을 깔고 찐 떡이에요.

또 추석에는 토란을 넣어서 끓인 **토란국**을 먹기도 해요.

송편 안에는 팥, 콩, 밤, 대추, 깨 등을 넣어요.
여러분은 무엇을 넣은 송편을 가장 좋아하나요?

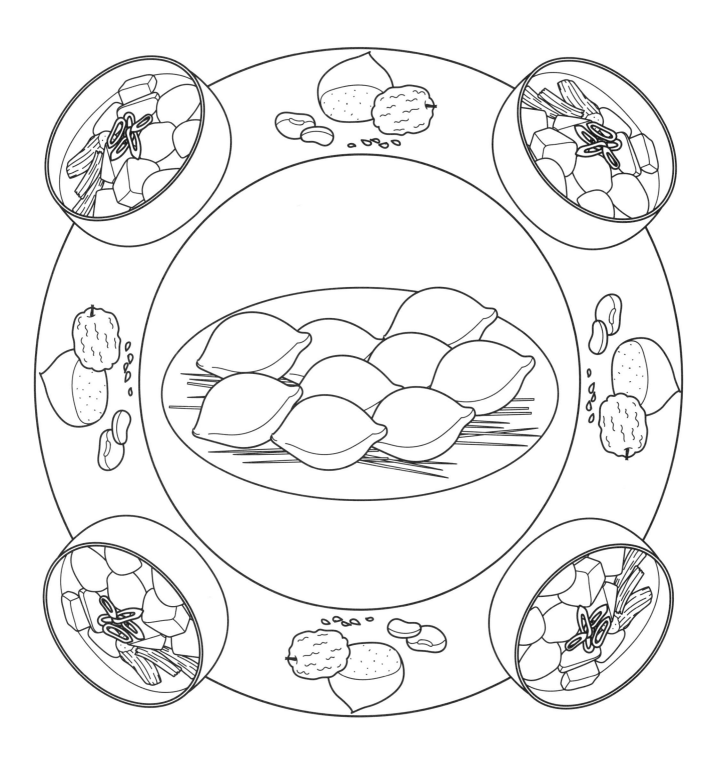

추석에는 남자들이 **소놀이**를 하며 하루를 즐겨요.

소놀이는 두 사람이 멍석을 쓰고 소처럼 꾸민 뒤,

농악대를 앞세우고 이 집 저 집 찾아다니는 놀이예요.

마당에서 맛있는 음식을 먹고, 악기를 연주하고,

춤을 추면서 한때를 즐긴답니다.

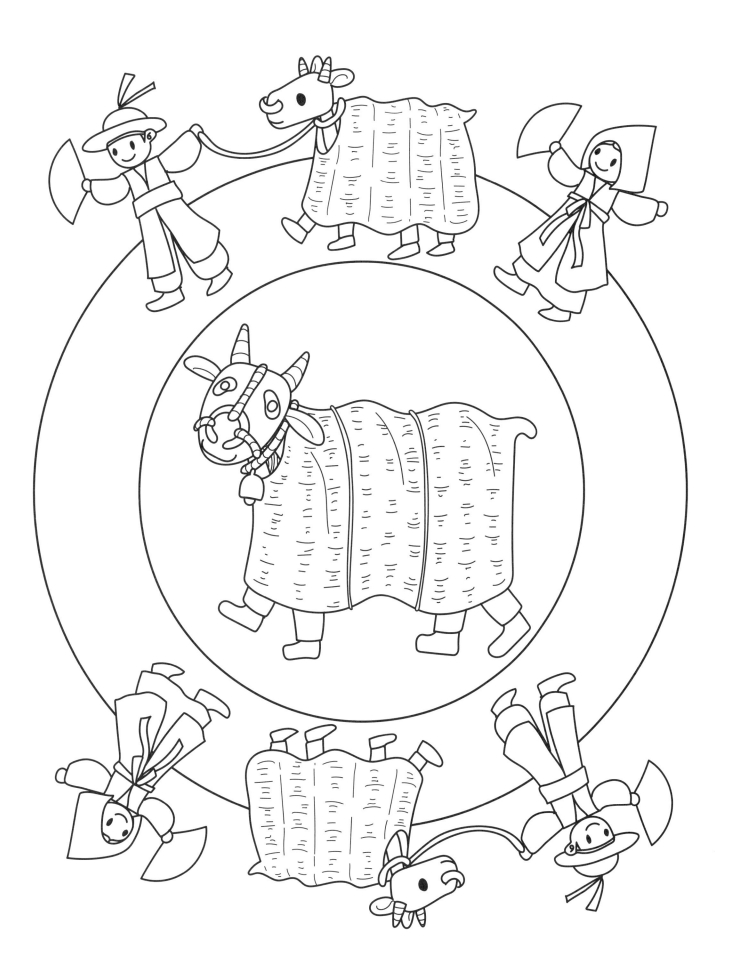

추석에는 **거북놀이**를 하기도 해요.

놀이 방법은 소놀이와 비슷해요.

두 사람이 둥근 멍석을 쓰고 앉아 거북 시늉을 하며

농악대와 함께 집집마다 찾아다녀요.

사람들이 거북이를 앞세우고

"바다에서 거북이가 왔는데 목이 마르다" 면서 음식을 청하면

주인은 떡이나 과일 등의 음식을 내어 대접하지요.

이렇게 하면 집집마다 농사가 잘되고 병에 걸리지 않으며,

동네의 나쁜 귀신을 쫓는다고 해요.

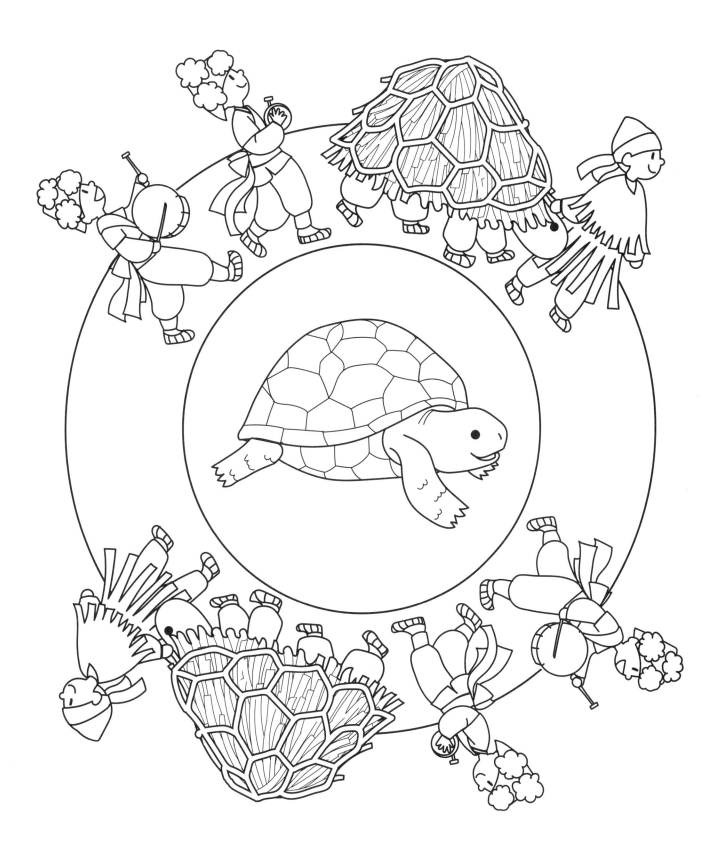

동지는 일 년 중에서 밤이 가장 길고 낮이 가장 짧은 날이에요.

보통 음력 11월 중, 양력 12월 22일쯤이에요.

동짓날에는 각 집에서 팥죽을 쑤어 먹는데,

이를 동지 팥죽이라고 해요.

동지 팥죽은 찹쌀을 새알처럼 동글동글하게 만든

새알심을 넣어 끓이는 팥죽이에요.

귀신이 붉은 팥을 무서워하기 때문에
동짓날 붉은 팥죽을 쑤어 먹으면 귀신을 물리칠 수 있다고 믿었대요.

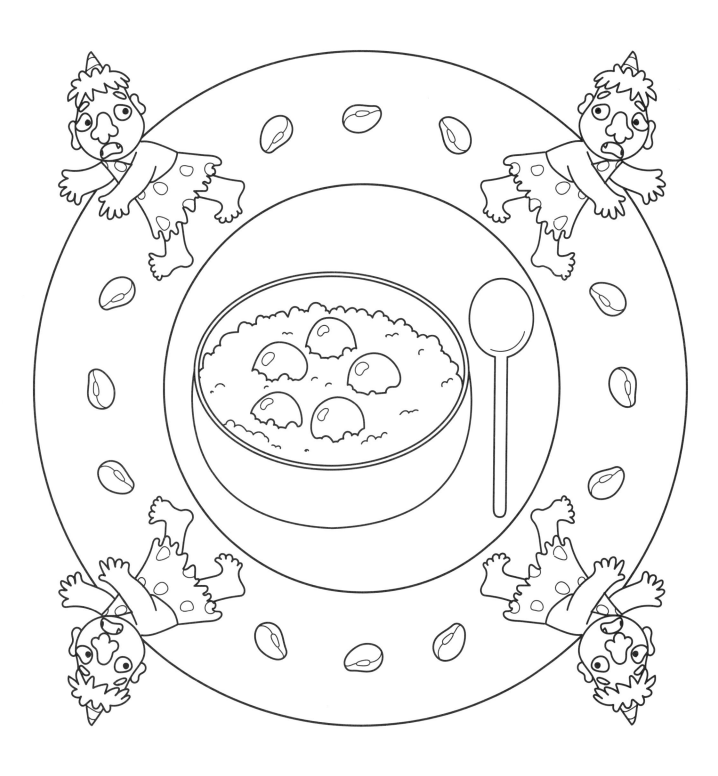

만다라를 그리다 보면 마음에 동그란 우주가 생기는 것 같아요.